藏在名画里的

中国艺术

一花鸟画一

毕然 ◎ 著

航空工业出版社

北京

内容提要

本书是一套提升孩子艺术鉴赏力的美学启蒙读物。全书共 5 册，包含中国名画里的动物、花鸟、人物、山水与风俗。全书用名画解读、画家有话说、藏在名画里的秘密、画里的故事等多种形式，让孩子充分感受中国画的画面美、颜色美、构图美，领略画作中呈现的社会风貌、社会百态、衣食住行、地理人文，感受画家精彩的艺术人生，在潜移默化中提升审美能力。

图书在版编目（CIP）数据

藏在名画里的中国艺术．花鸟画 / 毕然著．-- 北京：航空工业出版社，2023.11

ISBN 978-7-5165-3507-3

Ⅰ．①藏… Ⅱ．①毕… Ⅲ．①花鸟画－鉴赏－中国－青少年读物 Ⅳ．① J212.052

中国国家版本馆 CIP 数据核字（2023）第 186196 号

藏在名画里的中国艺术·花鸟画
Cangzai Minghuali de Zhongguo Yishu·Huaniaohua

航空工业出版社出版发行
（北京市朝阳区京顺路 5 号曙光大厦 C 座四层　100028）
发行部电话：010-85672688　010-85672689

唐山楠萍印务有限公司印刷	全国各地新华书店经售
2023 年 11 月第 1 版	2023 年 11 月第 1 次印刷
开本：787×1092　1/16	字数：55 千字
印张：4	定价：200.00 元（全 5 册）

前 言

"中国水墨画真玄妙，好看却看不懂。"

面对中国画，总能听到孩子发出这样的感慨。

的确，"看不懂"似乎渐渐成了艺术品的某种特性。成年人会选择睁一只眼闭一只眼地从中国画前溜过，但孩子们却会对着一幅中国画问出十万个为什么。

那么，让我们先来明确一个问题：中国画为什么叫国画？

中国画是中国人用毛笔和水墨画的画，是中国人创造出的有民族审美和民族性格的画。

早在三千多年前，老子就悟到"五色令人目盲"，这里"盲"是指眼花缭乱、无所适从的感觉。古代画家由此领会了真谛：杂即是乱，多就是少，要抛开那些绚丽无章的色彩，用墨色涵纳世间的千万色。由此，便有了所谓"墨分五色"，素雅、庄严的墨色中又有细腻而丰富的变化，水墨画应念而生。

因为中国人含蓄的性格，对宇宙、山川、情感等的艺术表现常会采用"借景抒情""托物言志"，寄情于山水、花鸟让众多中国古代画家沉迷其中，山水画、花鸟画应运而生。

了解了中国人的民族审美和性格，遮挡在中国画前面的神秘面纱就可以慢慢被掀开。

看中国画即是读历史。这一幅幅历尽沧桑、穿越时间劫难最终依然散发着艺术风骨的世间瑰宝，是中国古人艺术创作的结晶。

这套书精选四十幅传世中国名画，有写意、工笔、兼工带写；有动物、花鸟、山水、人物和风俗，每一幅画都蕴含着不凡的故事。

让我们一起打开这套书，从一幅幅画走进真实、气韵生动的中国人的精神世界，感知长风浩荡的中国传统文化，感受古人丰富的内涵及气韵在方寸之间流转。

目 录

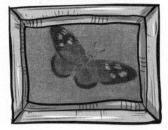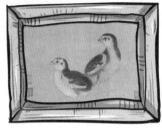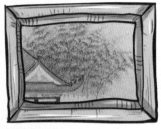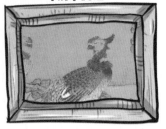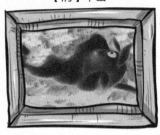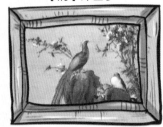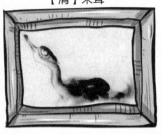

写生珍禽图

看，千年前中国画家如何教孩子写生

【五代】黄筌 作

手卷，绢本，设色，纵 41.5 厘米，横 70.8 厘米

北京故宫博物院藏

听，欢快的鸟鸣声冲破素绢，

在旖旎的春光中，

画家黄筌正在给儿子作**写生示范画**呢！

他肯定不曾料到，

自己的**随手之作**竟成为几千年来中国花鸟画教科书式的典范。

这位中国古代工笔花鸟画鼻祖，

复原了他的家乡蜀地的鸟虫世界。

在这张宋画的**禽鸟合影**里，

你都认识哪些呢？

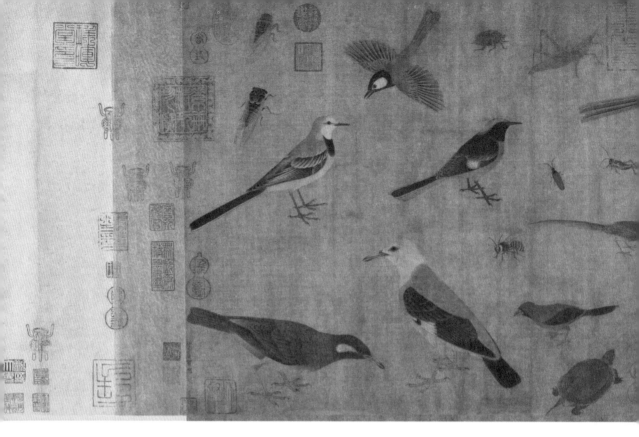

　　此图为手卷，从右至左舒卷展阅。画上共绘有昆虫、鸟雀、龟类二十四只，其中有十只鸟、十二只昆虫和两只乌龟。

忍着点儿，没吃的了。

妈妈，我饿了。

　　展开画卷，我们首先来看看画卷中的鸟类。右起居中的是生活中最常见的两只麻雀，一大一小相对而立。雀宝宝扑动翅膀张开嘴，似乎可以听到它叽叽的叫声；雀妈妈低头看着雀宝宝，一副无可奈何的模样。

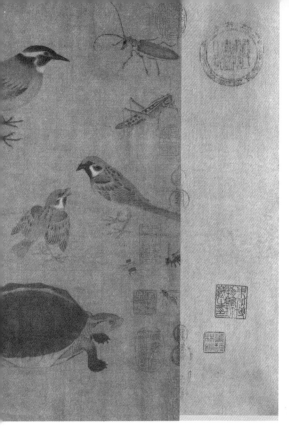

画卷左上方是喜欢吃虫子的白头鹎（bēi），它背部羽毛呈暗绿色，下身羽毛灰白色、头上还有一个白色枕环，正盯着它右上角的天牛和蚂蚱。

穿红色背心、长尾轻盈的是蓝喉太阳鸟，此刻它正看着面前的麻雀。蓝喉太阳鸟的下方是一只白腰文鸟。

展画卷左上方翅而来的是只大山雀，它扑闪着翅膀，看得出是只性格活泼的鸟儿。

展画卷左上方翅而来的是只大山雀，它扑闪着翅膀，看得出是只性格活泼的鸟儿。

我在静候嘉宾！

接下来是头顶灰礼帽，身穿黑外套，胸腹还戴着红领结的北红尾鸲（qú）。它下面的丝光椋（liáng）鸟个头最大，黑、白、灰的三色装扮再配上挺直的胸脯，简直酷毙了！

嘿，我带来了好消息。

画卷左上方还有一只鹡（jí）鸰（líng），面容白净秀气，打着黑领结、拖着黑色长尾巴，正昂首远眺。鹡鸰最下面的灰椋鸟正低着头寻找着什么，灰黑色的外衣显得朴实又低调。

昆虫们大小错落，散布在画卷中。由右向左、自上而下，可以看到12只不同种类的昆虫。其中颜色最靓丽的是位于画面中间的红萤，它朱砂色的鞘翅很吸睛。还有一只小如豆粒的蝗虫，虽然两翼只呈现出虚幻的影子，但仍可以看出一对翅膀的轮廓，此刻正在振翅飞舞。画卷左上角的两只蝉差异很大，鸣鸣蝉的背部纹样呈 W 形，而黑蚱蝉的翼翅呈透明状，薄如轻纱。

在哪儿都要大声唱歌!

我要背着那重重的壳儿，一步一步地往前爬。

画卷右下端还有一大一小两只乌龟，它们不紧不慢，一步步向前爬行，两眼注视着前方，透露出一种不达目的决不歇息的毅力。

画家有话说

我是黄筌，四川成都人，画画是我的挚爱。

我从小就喜欢对着自然描绘，笔下任何活物都如同真的一样。

13 岁时，我拜几位在蜀中避难的画家为师，学画山水、人物与花兽，他们都认为我的画青出于蓝而胜于蓝。不过我最喜欢和擅长的还是花鸟画。

17 岁时，我随老师刁光胤被前蜀王衍召入宫廷，

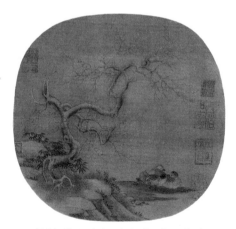

黄筌《写生鸳鸯图》（局部）

画风深得皇族喜爱。后来，我被任命主持西蜀画院，官职逐步高升，从此便开启了以画艺得官职的先河。

几十年间，我见证了前蜀、后蜀的辉煌与衰败。归宋后，我进入宋廷画院，将西蜀的宫廷画风带入了那里。

长久地在皇家画院供职，使我见惯了皇家宫苑内的珍禽异兽、名花奇石，这对我富丽工巧画风的形成颇有助益。

我早就知道家财万贵不如薄技在身，功名利禄与王朝一样都不会长久，所以我对少儿绘画教育十分上心，每每为孩子们亲自示范不示外人的技法粉本，其严谨与细致程度不亚于创作一幅完整的作品。

现在看来，这些也算是我留给后代最丰厚的礼物吧！

藏在名画里的秘密

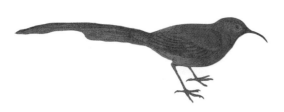

此画采用典型的"双勾填彩画法"，虫鸟动物造型均用淡墨线细勾，工致挺秀，略加淡彩，以淡墨轻色，层层敷染，质感厚重，充分表现出了虫鸟的特征。

此画构图看似无一定章法，鸟虫互不呼应，实则在几只散立的大鸟间穿插小昆虫，形成大小对比的效果；画中伫立凝神的珍禽与飞翔扑翅的同类相伴，形成动静上的和谐。画面平中见奇，淡中显俏，给人以强烈的美感享受。

画家的眼睛如同一台高清摄影机，观察细致入微，画卷中的生物造型和质感刻画得细腻、准确。

鸟儿的羽毛柔顺而富有光泽，脚趾劲瘦有力。

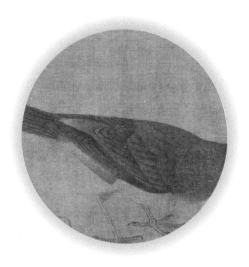

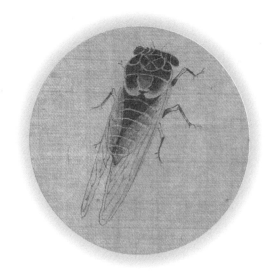

昆虫须爪毕现，双翼轻薄有透明感。

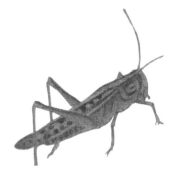

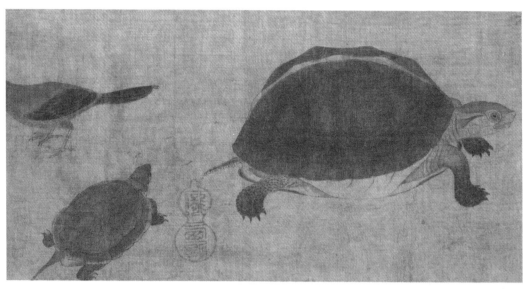

乌龟积墨厚重，龟壳显得粗硬。画家是以侧上方俯视的角度来描绘两只乌龟，前后的透视关系准确精到。

画里的故事——暖心老爸的写生示范课

古代的专业画家属于手工艺人，父辈将绘画技法传授给子孙，子孙再将本领传给下一代。在五代宋初时期，有一个家庭里，父子两代人都是花鸟画的顶级高手，这位父亲就是黄筌。

黄筌是个勤奋的画家，同时非常注重对孩子们的教育。为了给孩子教授绘画技巧，经常带着孩子在大自然中写生示范。

"注意看呐，黄缘闭壳龟和黄喉拟水龟背上的纹理是不一样的哦！"黄筌指着两只大小不同的乌龟，对儿子说。

"父亲，我看到了，它们的龟壳纹理和颜色都有区别呢！"

"对，只有细心观察，有一双善于发现的眼睛，多写生，才能成为好画家。"在黄筌的悉心培育下，几个儿子黄居实、黄居宝、黄居寀都成为当时一流的画家，其中小儿子黄居寀的名气最大。

正是有了集大师级教育家、画家于一身的暖心老爸悉心的教导，黄居寀、黄居宝才能够继承父业，成为北宋大名鼎鼎的花鸟画家，先后供职于宫廷画院，成为"黄家富贵"流派的主要传承人。

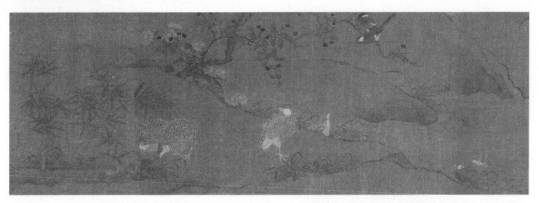

黄筌《写生鹌鹑水鸠图卷》（局部）

"黄家富贵"的代表画作，体现了五代花鸟画家重视写生以及高度的写实能力，为古代写生画的典范。

《写生珍禽图》（局部）

雪竹图

此竹价重黄金百两

【五代】徐熙（传）作

立轴，绢本墨笔，纵151.1厘米，横99.2厘米

上海博物馆藏

北宋花鸟画有"黄家富贵，徐熙野逸"之别，

代表了一个时代两种不同的艺术风格。

出身士族的徐熙号称"江南布衣"，

作品有着潇洒与水墨相融的韵味。

那些在风雪中伫立的青竹，风采逸人，

如同画者用落墨法布局的古今绝笔，

有着江南处士的审美与情怀。

比比看，你现在的个头到竹子的哪一节？

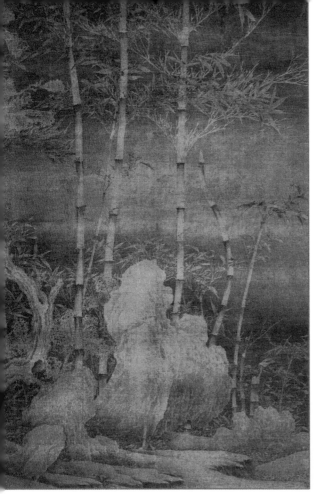

不同于手卷山水画逐段展开的欣赏方式，这幅立轴图豁然开阔的画面让我们一目了然，直接观赏。

此画描绘的是江南寒雪中的枯木竹石，静静伫立在细雪下的场景。

寒石秀雅，寒竹劲挺，傲雪斗霜，画面中所有的静物在黑云压抑间展现出勃勃生机。

竹叶向上仰生，显得刚健而清新。几根竹竿层次分明，竹节以淡墨徐徐染之，竹叶和竹梢现出空白色，只在缝隙处染就墨色，以墨衬白为雪。黑竹叶与白竹叶间有渐变过渡，显得自然清雅。

此画托物言志，用雪竹的清奇高雅之态，将文人风骨、志向、节操与激情凝集其中，展现了介乎灵感奔放与娴熟技巧中的水墨画法，浓淡墨趣相映，展示了徐熙画作的不凡成就，表明了水墨渲染的技巧难度要高于勾勒填彩。

画家有话说

我是徐熙，从小就表现出过人的绘画天资。

20岁前，我成长生活在南唐江南士族家庭中，立志绝不踏入官宦富贵之路，要做一名真正的隐士，只醉心江湖平凡的汀花野竹。

有人说我野逸不羁。如果你没有经历过战乱和家族纷争，也许永远不会理解这份旷达洒脱。

徐熙《写生栀子图》（局部）

那时，南唐后主李煜经常邀我去他的居所，并在指定的位置要我画一幅画。他说，这座宫殿如果少了你的画，是没有魂的。

难以推辞李后主惜人才、谙艺术、衷待我的知遇之恩，我用"铺殿花"装点宫中祥瑞气息，然而后主却成了亡国之君。我在"小楼昨夜又东风，故国不堪回首月明中"的轻吟中流下了眼泪，深切感受到"问君能有几多愁？恰似一江春水向东流"的千古哀愁。

一个下雪的黄昏，我在敷雪的竹林中看到在严寒风雪中依然挺直身姿的青竹，我被这不屈不争的韧性撼动。虽然人们总是将我与西蜀黄筌相提并论甚至对立，但我从不在意。在这些雪竹的逸然神采中我看到内心的力量，我的笔墨如同细雪，不断地落在宣纸上，画就了听雪敲竹的畅意。

这画间落下的每一处笔墨，都带着听雪敲竹的喜悦，你听到了吗？

藏在名画里的秘密

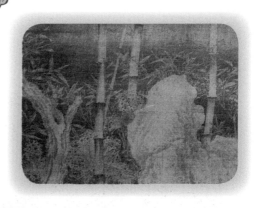

此画采用落墨法，直接蘸浓淡不同的墨色，连勾带染而成，然后傅以杂彩，笔触与颜色不相掩映。

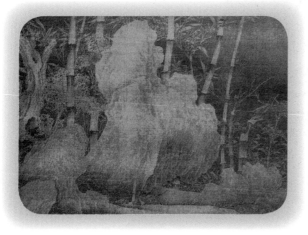

前景的立石在画面居中，呈"S"形向上，与左右两块石头大小错落、外形呈起伏变化的三角形，采用三角形的稳定性构图，对画面起到基石性的作用，稳中求险的构图，又使画面富于生动的变化。

画家采用烘晕、皴擦等手法，笔势爽快，直接用墨点、勾、染画雪竹。竹叶的轮廓不勾线，用较深墨底衬出。竹节用墨皴擦，结构清晰。

画家描绘雪后的枯木竹石，不重勾勒而用水墨晕染出结构，留白以示积雪。

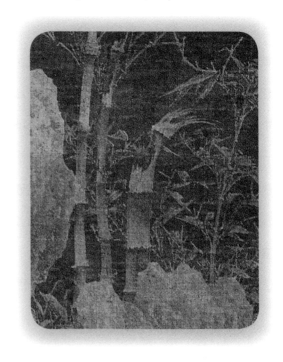

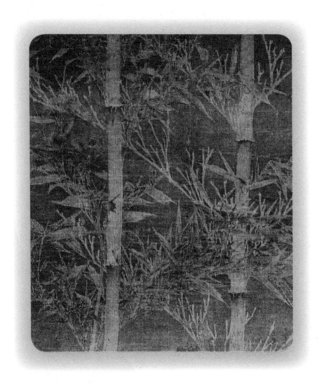

画家用"借地为雪"法，地面积雪不用白粉，而是用墨色留白渲染出，将夜晚薄雪下的景致描绘成荒寒野逸、萧索枯寂之景象。

徐熙的笔法有人说"不可摹"，让我们来细细分解。

画面中的短竹以曲线形的断竹为主，有"S"形、外弧形和拦腰而折的直角形，体现了画家主观创作加工处理的高超技能。

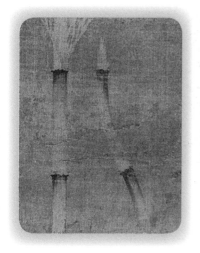 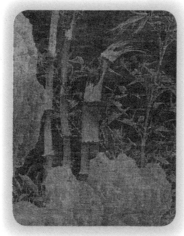 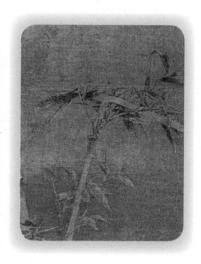

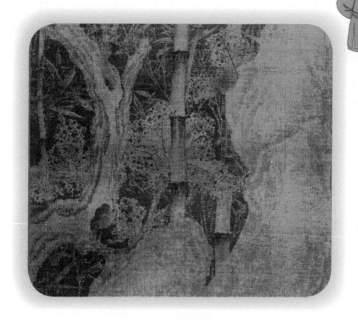

画面中最特别的是那些布满了密集孔洞的叶子。画家采用残叶破点法，浓墨点到之处为虫蛀之痕，大小不一，疏密有致，既写实又写意地呈现出几近凋零的萧瑟状态。

画里的故事——雪竹图到底有多贵

你仔细看了吗？《雪竹图》中石后竹竿的隐秘处用篆书题了几个小字"此竹价重黄金百两"。字为什么倒着写？为什么这么贵？这清雅脱俗的文人画怎么还明码标价？

据说，南唐书法家徐铉藏有一锭墨，叫月团，售价三万钱，约是黄金三两。

在五代、北宋时期，一锭墨昂贵，价格堪比黄金。

《雪竹图》使用南唐的"承晏墨"，用墨充足，耗费颇多，更何况是江南显族徐熙所作，他的作品大都是供奉内廷，朝中大臣都难以求得，所以标注"黄金百两"也不为过。

画中的篆体倒写似有若无，正看像是竹节隐斑，反看则是"价值连城"的赞誉，远观还不影响整体画面意境，是一种艺术而巧妙地处理画面题款的方式。同时，明码标价会把很多"目不识丁"者排除在求画行列之外，让他们莫"暴殄天物"。

徐铉、徐锴两兄弟与徐熙，在南唐号称"三徐"，经常在一起。不过，雪竹和篆书的搭配，时至今日，在北宋早期花鸟画上篆书题款者也仅此一例。

芙蓉锦鸡图

丹青皇帝的花鸟画

【北宋】赵佶 作

立轴，绢本，设色，纵81.5厘米，横53.6厘米

北京故宫博物院藏

不爱江山爱丹青，

他的天下是**笔墨丹青世界**，

那些花花草草、鸡虫鸟禽，

都被他的妙笔保鲜封存至今。

在宋绢上留下**大宋江山**的一隅，

如同一首留给岁月的抒情诗。

芙蓉花、锦鸡和蝴蝶，

别来无恙？

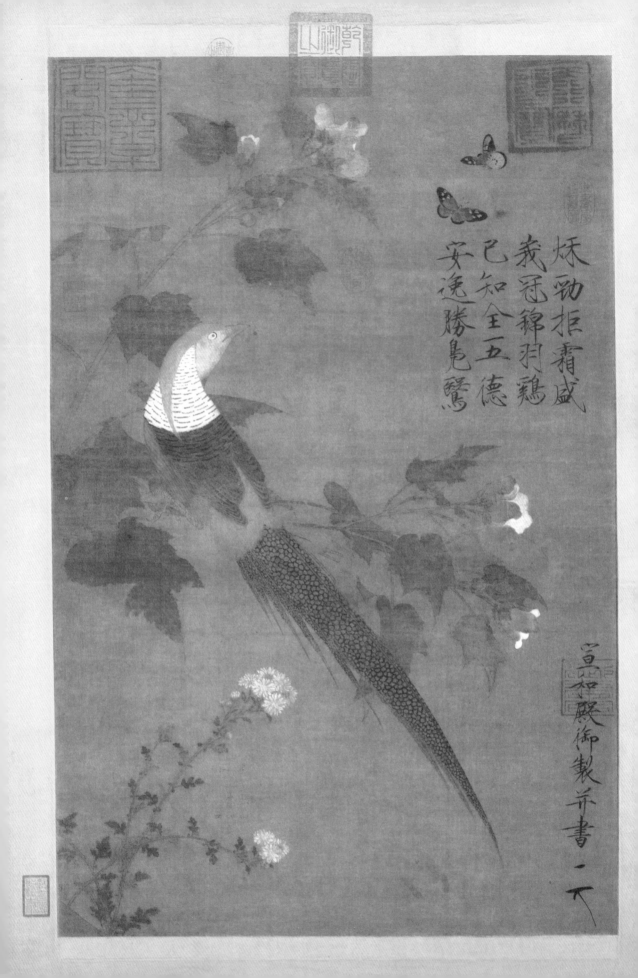

我们自上而下观赏这幅画。

那有只鸟一直盯着我们！

那是锦鸡，它是在羡慕我们吧？

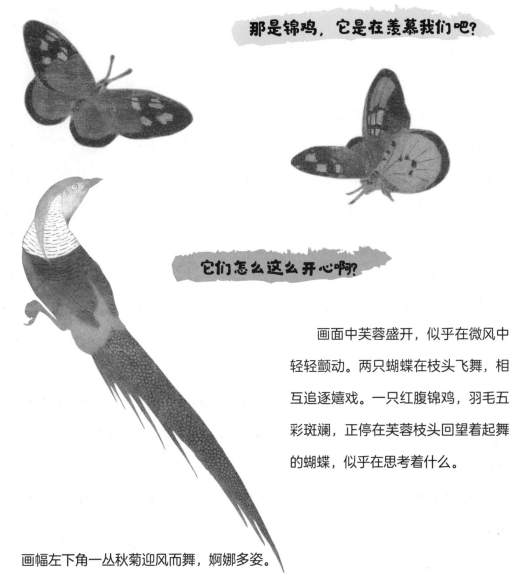

它们怎么这么开心啊？

画面中芙蓉盛开，似乎在微风中轻轻颤动。两只蝴蝶在枝头飞舞，相互追逐嬉戏。一只红腹锦鸡，羽毛五彩斑斓，正停在芙蓉枝头回望着起舞的蝴蝶，似乎在思考着什么。

画幅左下角一丛秋菊迎风而舞，婀娜多姿。

画上有赵佶自题的诗："秋劲拒霜盛，峨冠锦羽鸡，已知全五德，安逸胜凫鹥。"以清瘦劲健的"瘦金体"写就的诗文与精致艳丽的图画互为辉映，相得益彰。

画幅右下角书款："宣和殿御制并书天下第一人"，画幅内有"万历之宝""乾隆御览之宝""嘉庆御览之宝""宣统御览之宝"等钤印。

此画将诗、书、画、印合为一体，开创了文人书画新局面。

我 是赵佶。

我是宋朝的第八位皇帝，听说被后人称为"艺术家皇帝"。不过，我也知道自己会遭人唾骂，因为北宋在我手中天亡。不是有后人说我"诸事皆能，独不能为君耳"吗？

其实，我并不想当皇帝，我只想在芙蓉书画、靡靡辞藻中度日。真想不通我一个不折不扣的艺术家，为何偏偏就生于帝王家？

我对政治毫无兴趣，但在文艺的世界里却游刃有余，只有在这里我才能找到属于自己自由呼吸的天空。

我自创花鸟画，注重写生，喜欢将入画的对象观察到细致入微再动笔，对于一幅画的构思也常常精益求精。我遵循道教"万物皆有灵"的观念，认为花鸟石虫都是天地的精粹。在我看来，我描绘的花、草、鸟、兽、鱼、虫，不仅是在画画，更是为宋王朝祈福的一种仪式。

每当我握住笔时，似乎有股神奇力量，外忧内患皆如浮云。我在一朵芙蓉花的娇媚中，尽兴洗染着一瓣花心·。我的眼睛追踪着两只蝴蝶的身影，愉悦的目光放在那翩跹的双翼之间，如同那只回眸凝神的锦鸡。

画完这幅画我就不幸遭遇了"靖康之难"沦为阶下囚，听说这幅画最后还落入金人的手中。真是气死我了！

藏在名画里的秘密

此画采用双钩法，沿着外缘勾线塑造形象，线条细劲。

花卉、枝叶和锦鸡的造型准确生动，还将芙蓉花枝被锦鸡所压的低垂摇曳之态，蝴蝶萦绕在花间的翩跹之态，展现得活灵活现。

就构图而言，"S"形的曲线构图最美。画面强调芙蓉与锦鸡之间的呼应关系，中间有大面积的留白，让观者的视线跟随锦鸡与花枝的动势，"S"形的曲线还包括锦鸡的头部与身姿的动势。

画幅左侧集中着芙蓉、锦鸡，与右上方轻盈飞舞的蝴蝶遥相呼应，布局显得密中见疏，揖让有度，虚实相映，静中有动。

画家的耐心和细心在细节中体现得淋漓尽致。

锦鸡的羽毛色彩斑斓，色彩晕染层次清晰，用笔考究。画家用细腻的笔调勾勒出羽翼的质感和生长方向，随着不同部位逐渐变化。

锦鸡头部的黄色羽毛用细笔拉出丝丝毛茸茸的感觉，翅膀上的羽毛用墨晕染出浓淡层次。

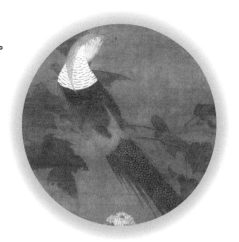

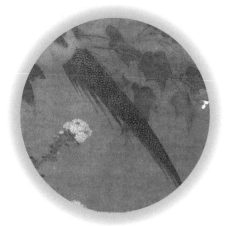

锦鸡尾部的羽毛长而硬，密而不乱，用色更丰富，在锦鸡的面部和颈后羽毛上点铺厚薄不同的白色，有提醒画面的作用。

锦鸡颈部的黑色条纹醒目，整个画面中最亮的一笔是朱砂色胸腹羽。

画里的故事——皇帝画家的细致观察力

有一次，宋徽宗赵佶听说宣和殿前的荔枝红了，一些孔雀在树下啄食落下的荔枝。赵佶看了之后心血来潮，命画师们画荔枝孔雀图给他评赏。

但他看完画师的作品后，不满地说："虽画得不错，可惜都画错了，孔雀上土堆，往往是先抬左脚，而你们却画成了先抬右脚了。"

起初，画师们不太相信，以为皇帝才高挑剌，但经过反复观察，果然如他所言。

画师们发现，皇帝经常在花圃里久久地凝望枝头的一朵芙蓉花，或者一只鸟，有时还会像孩子一样追着蝴蝶在园中跑来跑去。

皇家园林中各种珍奇花卉、鸟兽宝物丰富多彩、姿态各异，但赵佶总喜欢留恋在花鸟鱼虫间，兴致盎然地观察、写生。

可见，能描绘出形态生动的锦鸡和芙蓉等形象，必须得有一双善于观察和发现美的眼睛。

鸡雏待饲图

宋画中的小萌鸡

【南宋】李迪 作

图页，绢本，设色，纵23.7厘米，横24.6厘米

北京故宫博物院藏

画面中的两只小鸡，

似乎在撒娇似地咕咕鸣叫？

可能是听到了妈妈的呼唤，

那惊喜回眸的眼神萌翻了。

跨越两宋的宫廷画家李迪，

以细腻笔法呈现画家的慈悲感恩之心，

以鸡寓意，报答亲恩之情。

被誉为紫禁城之"神品"画作，

你能看得出"神"在哪里吗？

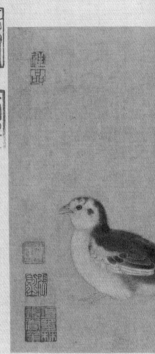

雙雛如仰望其母竟
何之未解稼塲啄
誰憐空腹飢展圖一
黎矩鰡目切深思
災壤民待哺慎哉
羣有司

妈妈？我听到你的声音了。

我听到妈妈的脚步声了。

图页右上角有"李迪雏鸡待饲"字样，画面的主角是
两只小鸡，一卧一立，一左一右，头部都朝向左方。

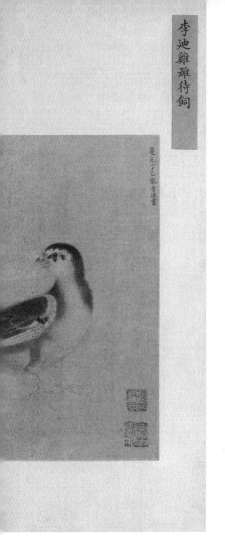

李迪 雞雛待飼

慶元丁巳 歲李迪畫

画面中虽然没有出现母鸡的形象，但通过两只小鸡的神态深切地感受到母亲就在不远处：一只小鸡屏气凝神，仿佛听见了母亲觅食的召唤；另一只小鸡回眸期盼，跃跃欲试，将等待鸡妈妈觅食归来之神态展现得活灵活现。画面神形兼备，慈晖满溢，温馨感人。

画家有话说

我是李迪，活到了98岁。

据说在后人的眼里我是绘画界的老寿星，也是中国最长寿的画家之一。

有人好奇地问我长寿的秘诀。

这个玄妙的问题，我可不知道答案。我只知道，画画能顾令我心神愉快，可能这就是我跨越两宋时间长河的法宝。我曾供职孝宗、光宗、宁宗三朝画院，还因画画成为"御前十大画师"，并被授予代表宫廷画师最高荣誉的"画院金带"。你说，画画有这么多的益处，我能不爱它吗？

因为热爱，所以坚持。几十年如一日的写生，最终使我成为花鸟、木石、山水、畜兽等多科的全才型画师，大幅、小品均能游刃有余，到了晚年也没有受年龄的影响，达到了"从心所欲而不逾矩"的境界。

当我在园中看到两只等待鸡妈妈的小雏鸡时，不由得心生怜惜，突然想到了已经作古多年的母亲，还依稀记得幼

画作中"鸡"的寓意

"鸡"与"吉"谐音，在传统国画中，鸡的形象多种多样，是画家最为喜爱的绘画内容之一。自五代、宋、元时起，随着花鸟画逐渐勃兴，鸡逐渐成为国画创作中不可缺少的元素。

时妈妈对我的悉心呵护，还想到了多年未归的家乡，一时间感怀涕零，泪水浸湿了衣襟。于是就挥笔画下了一对雏鸡等待鸡妈妈的情深意浓的画面。

画《雏鸡待饲图》的时候，我已经九十三岁了，却依旧可以纤入毫笔，精心刻画雏鸡羽翅。有人怀疑我作画时的年龄，怀疑我这等高龄是否还有这么好的眼神画如此精细的画作？他们反复的考证真的很无聊，这居然还成了画界之谜。

当你看到我的画，如果能够会心一笑，我知道你懂我了。

藏在名画里的秘密

画家采用勾线和墨染的手法为"骨法用笔"，以线条勾勒塑造形象，两只小鸡的结构、体态、表情，全凭借线条的准确性、力量感和变化表现形象。

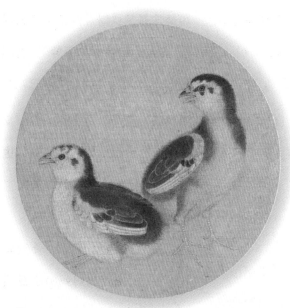

从构图上看，此画利用留白，灵活表现空间，两只雏鸡为画面中实的部分，母鸡作为视觉联想，使得画面充满了回味和想象空间。

留白之处为画面中虚的部分，使得画面呈现虚实相生之境，画作有逸趣横生之妙、神形兼备之味和虚实相宜之情。

画家用重墨勾勒雏鸡嘴部，以中墨勾爪，用淡墨虚笔勾勒绒毛部分，飞羽部分则用细笔中锋实线勾勒。雏鸡身体部分白色的地方用浓白粉点丝毛，黑色的部分用重墨点丝毛。

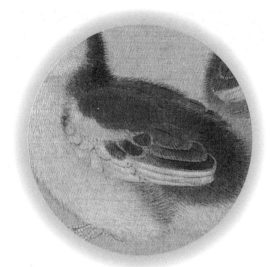

小鸡的后腿部用淡墨丝勾勒，再用浓白色复丝，彼此的衔接和过渡融合自然。

为了突出雏鸡的绒毛感，画家将小鸡背部和腰部的丝毛略向外弯曲勾勒，这种表现形式与一般鸟类有所区别。

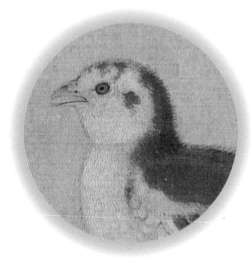

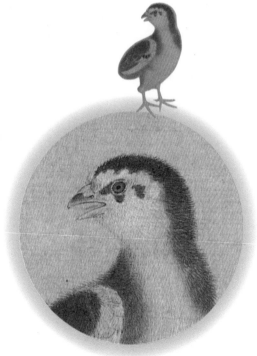

画里的故事——由小雏鸡想到民生疾苦

　　雅好书画的乾隆皇帝在避暑山庄消夏时，随手翻看贮于山庄内的《宋人名流集藻画》册，册内有一开宋代宫廷画家李迪创作的《鸡雏待饲图》，令他大为惊艳。

　　画面上两只惹人怜爱的小生命，扣动了乾隆皇帝的心弦。他在赏识画家的艺术造诣之余，还从帝王角度联想到勤政爱民的治国之策。于是，他挥毫在这幅画作的对开处，题诗一首：

　　双雏如仰望，其母竟何之。

　　未解率场啄，谁怜空腹饥。

　　展图一絜矩，触目切深思。

　　灾壤民待哺，慎哉群有司。

　　写毕，年逾古稀的乾隆皇帝又意犹未尽地将李迪的画作悉心临摹在一张长卷上，并命人刻印多份，分发给各地官员。乾隆皇帝真切地希望各地方父母官将所辖地区的百姓视为图中的雏鸡，教谕各地官员视民如子，在处理政务时能"实心经理，勿忘小民嗷嗷待哺之情"，慎重对待子民，多考虑人民群众的疾苦。

王羲之观鹅图

和王羲之一起观鹅游山水

【元】钱选 作

纸本，设色，横92.7厘米，纵23.2厘米

美国大都会艺术博物馆藏

驾鹅引颈回，似我胸中字。

鹅是大书法家王羲之最喜欢的动物。

在画家钱选的笔下，

王羲之正凭栏而立，

静静地观望着水中嬉戏的白鹅。

他深邃的目光游离于鹅的上方，

似乎沉浸在远方**空冥**的世界中。

经历了宋元更迭的战乱，

画家钱选渴望一种世外桃源般的**隐逸生活**。

他借着王羲之爱鹅的情趣，

传达着安逸自由的志向。

27

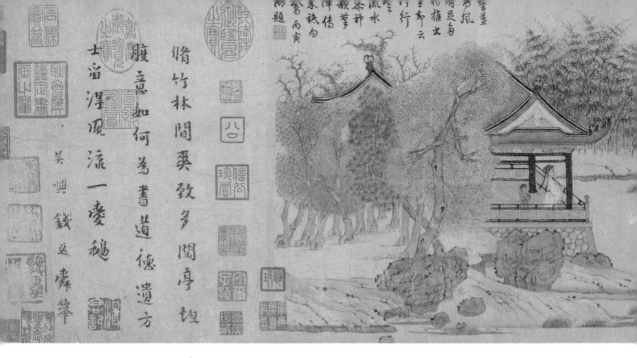

画面入眼便是一片开阔的水面，顺着水面，可见远处和缓的小山重叠往复，山头上稀疏地散布着浓重的墨苔，山下几间草屋隐隐现于雾霭山林间。

我们的视线随着画卷向右移动，便会看到一处近景。这里树木蓊郁，竹林茂密，一座雅致的凉亭立于水边台基之上。亭内，王羲之身着一身素色大袖长袍，头戴黑色方巾，巾带仿佛在随风飘动。他手扶栏杆，似乎在观察近处水中的两只鹅，又似乎在眺望远方。他身后站着一名身材矮小的书童，身穿青衣，拱手而立，表情稚拙。

顺着画中人物的视线看去，水中的两只白鹅体态优美，正在湖中追逐嬉戏，水面上泛起一圈圈涟漪。画面上方，有清朝乾隆皇帝的题诗："誓墓高风有足多，独推书圣却云何。行云流水参神韵，笔阵传来只白鹅。"

画卷的最后，是钱选自题的诗句："修竹林间爽致多，闲亭坦腹意如何。为书道德遗方士，留得风流一爱鹅。"

我是钱选。

有人说，如果蒙古铁骑没有南下，中年就已画艺大成的我，或许会成为像北宋崔白或宋徽宗那样振兴画坛的人物，引领一个时代的画风。

不过，我却像那个"隔江犹唱后庭花"的商女，躲在老家吴兴的山水间消极避世，用铅粉细细涂抹着前朝的花鸟人物。其实，我并非"不知亡国恨"，偏偏是因为知道得太多，反而不知所措，因为辉煌的大宋江山已经一去不复返。

曾几何时，我们几个画友约定要一起归隐山林，如今却先后违约，信守承诺的我反倒成为最不合群的那一个。

隐居山林的日子虽过得平静无澜，但随着年事渐高，加上饮酒过度，我那颤抖的手臂经常不听使唤，我悲哀地发现自己再也画不出像过去那样精工细致的花鸟了。

幸运的是，我在酒意朦胧中遇到了书法狂人王羲之。我与他隔着时空对望，在他充满醉意的书法线条中有所启悟。作为精神偶像，我将书圣画了下来，还有他最喜欢的鹅。也许他的样子就是我的样子，他的眼睛观察着鹅的神态，他的远方是一派青山绿水……

也许，不恋仕途的心态在江山易代之时会被文人宣之以浓墨重彩，而我却用自己的方式来表达。与其说画家塑造了一个人物，不如说画家通过人物表达着自己的思想和志向。

该如何表达是个难题，但艺术的魅力不就在于，不确定但又好像能通过它触摸到什么吗？

藏在名画里的秘密

此画构图借鉴南宋"山分两麓，半喧半寂"、虚实开合分明的空间分割手法，画面的景物左面稠密，右面疏旷。一河两岸式的构图拉开画面，节奏舒适。

山石、屋宇，采用较为精密且又顿挫有致的用笔技巧。山石皴笔时见飞动、疏密有致，用笔松动而老辣，空灵而沉着。

此画采用青绿设色，其青绿敷色又不同于晋唐工细的青绿技法，打破了将青绿山水与富贵、浓丽等意象捆绑在一起的定式，开创了"小青绿"的画法，青绿山水画气息平和而不喧闹，质朴清新，让人觉得画中山水更像是某种虚幻的境界。

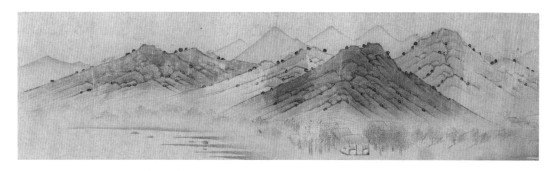

树叶用重色点就，淡墨罩染出树形，又用浓墨勾画叶形再赋色，还有直接用色点在树枝上，淡色罩染时并没有按照勾画的叶形进行，用笔自由；勾勒的叶形提笔信手而成。树木浓淡相宜，赤青相间，层次感强。

钱选的青绿山水画气息平和而不喧闹，质朴而不华丽，成为元初文人艺术家追求"古意"的典范，学术界把这种风格亲切地称为"小青绿"。

画面中大面积的留白处理营造出一份空阔疏寂的意境，在山石后面偌大的印章后，是一大片水面延伸至画面之外。

画中笔墨苍茫深秀，由重复、单纯的直线和曲线构成的山石，缺少圆转起伏。远山选用淡花青直接晕染，山头上散布着浓重墨色的小苔点，辅以石青、石绿、土黄，勾染和皴擦并用。

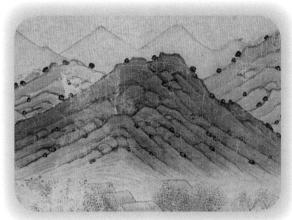

画里的故事——书成换白鹅

东晋时期，山阴（浙江绍兴古县名）有一个道士，养了很大一群鹅。书圣王羲之很喜欢鹅，听说后便前往观看。只见河中一群鹅在水面上悠闲地游着，一身雪白的羽毛映衬着高高的红顶，非常惹人喜爱。王羲之看完后非常喜欢，请求道士将鹅卖给他。

道士听说大名鼎鼎的王羲之要买鹅，便说："只要您能为我抄一部《黄庭经》，我便将这些鹅都送给你。"

王羲之毫不犹豫地给道士抄写了经书，然后便带着鹅高高兴兴地回家了。李白在《送贺宾客归越》中所写"山阴道士如相见，应写黄庭换白鹅"便是引用这个典故，所以《黄庭经》也被称为《换鹅帖》。

王羲之为什么这么喜欢鹅呢？相传，王羲之称他从鹅的体态、行走、游泳等姿势中，悟到了书法运笔的奥妙，还领悟到了书法执笔、运笔的道理。

百鸟朝凤图

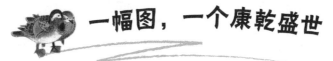

一幅图，一个康乾盛世

【清】沈铨 作
手卷，绢本，设色，纵45厘米，横1600厘米
私人收藏

凤凰，

传说只出现在圣君降临和太平盛世。

在画中这片**世外桃源**，

色彩斑斓的凤凰自带王者气质，

周边的鸟儿或跟随它们翱翔，

或围绕着它们嬉戏，

奇妙又和谐。

清代**江南南苹画派**的第一高手沈铨，

倾毕生的功力完成这幅长卷。

即便跨越了两百多年，

似乎还能聆听到鸟儿们悦耳的鸣啼声！

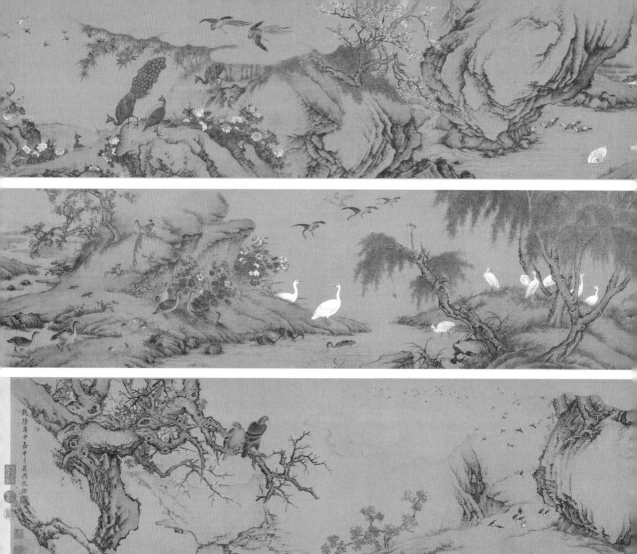

此画为手卷，我们从右往左展开观赏。

画卷按照鸟禽花木的生活习惯将之分为春、夏、秋、冬四个不同的单元，珍禽鸟雀、四季花卉、山石嶙峋、溪水奔流，起承转合自然生动，构成了一幅和谐吉祥、生机盎然的大自然画卷。

整幅作品的核心是凤凰，所有鸟雀飞翔的方向都是朝向这个中心点，凤凰华贵艳丽的长尾巴成为视觉的焦点，群鸟围绕百鸟之王凤凰，寓意着国泰民安之盛世。

画中一共有多少只鸟？

画中共有凤凰（传说中的百鸟之王）、鹰（象征军队）、孔雀、仙鹤、鹭鸶、锦鸡、鸳鸯、大雁、天鹅、喜鹊、山鹊、燕子、斑鸠、绶带鸟等 273 只鸟，姿态各异，神形兼备。

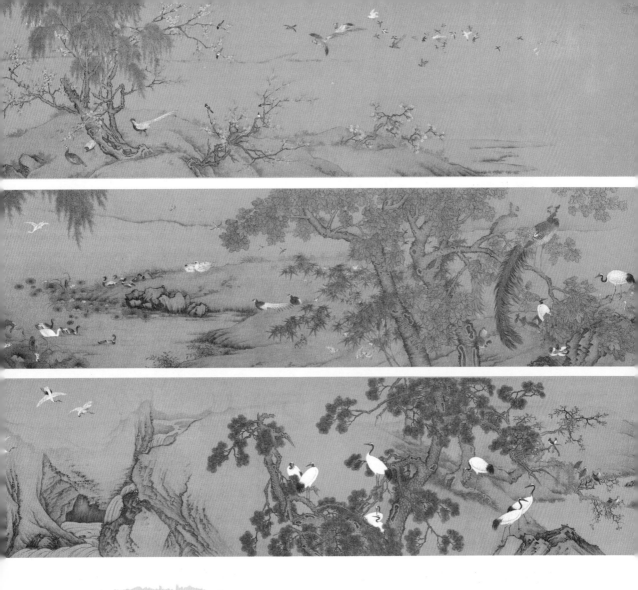

画中有多少种植物?

　　画中的花卉、树木囊括了国人所喜爱的种类：桂花、桃花、杏花、荷花、菊花、梅

花、牡丹、芍药、芙蓉、山茶、月季、松柏、桂树、梧桐、杨柳等近百种，可谓姹紫嫣红，

千姿百态。

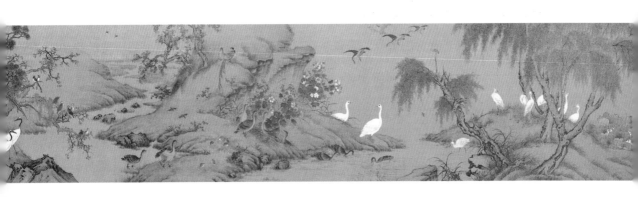

画家有话说

我是沈铨。

从开始学作画之后，我几乎每天都在画，一日不画都觉得浑身难受。

因为自律和坚持，我画作颇丰。据说有人统计，我的传世作品有 366 幅。

其实，我并不是专业画家出身。我的父亲只是一个普通的扎花匠，用勤劳的双手养活我们一家人。我常常看到一张普通的纸，在父亲的手里被折成几折，像变戏法一样成为精致的花朵、建筑、人塑，感觉格外神奇。父亲时常会拿着画笔在纸扎上描描画画，有时一个精致的纸扎也需花大半天的时间完成。

我从小·就跟着父亲学扎花，就是在学习扎花中渐渐爱上了画画。先是从父亲那儿学，后来从民间艺人那儿学，由于聪敏勤奋，我很快掌握了花鸟、人物、山水画的技巧。

画中的鸟儿的寓意

群鸟围绕着凤凰，寓意着君王圣明、天下依附、国泰民安；

仙鹤屹立在松树上，寓意德高望重、延年益寿、长命百岁；

喜鹊立在梅枝上，寓意喜事来临、吉星高照、万事如意；

鸳鸯相互依偎，寓意夫妻恩爱、不弃不离、白头偕老；

苍鹰飞翔，寓意国防强大、军队威武、大国威武。

因勤奋的创作，我的画作得到了人们的认可，有了一定的声誉。后来我受邀东渡日本去讲学，在异邦受到了追捧。归国后，我在继承院体派传统的基础上，独创了南苹画派。

看着京城繁荣与富足的景象，因有感于乾隆盛世、国泰民安，我以超写实的技法，历时数月创作了这幅《百鸟朝凤图》。我想凭借自己平生所掌握的绘画技巧和本领，通过鸟雀花卉展现出我的拳拳之心·和对美好生活的祝福。

藏在名画里的秘密

画家的18般武艺，尽在此画中。

长卷展现了画家擅长的工笔、写意、兼工带写、重彩、淡彩、没骨、勾勒填彩等技术，齐头并用，将各种技法应用得炉火纯青。

构图疏密有致，除了中间百鸟朝凤的主题典故，还有成排的大雁、成群的喜鹊、成对的鸳鸯、卓尔不凡的黄鹤、嬉戏的芦雁和护卫的雄鹰等，均可独立成篇，形成看似独立又相互照应的画卷结构。

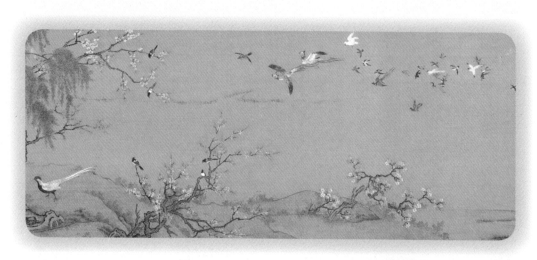

画家可谓心细、眼明、技艺精湛。

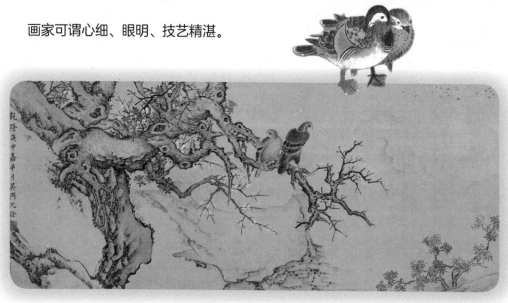

此画的工笔重彩十分重视写实，尤其是凤凰的翎羽、护卫的雄鹰，羽毛层层勾染，在放大镜下观看，依然质感清晰，为超写实的技法。

画里的故事——从民间故事到绘画献礼

小时候，沈铨就听过"百鸟朝凤"的故事，一直记忆犹新。当他从日本归国，准备为"乾隆盛世"献礼时，遂想起了这个故事。

很久很久以前，鸟群中有只小鸟叫凤凰，外表其貌不扬，一些鸟都不理睬它。

不过凤凰非常勤快，每天从早忙到晚，吃饱后，还继续收集果实，藏在洞中，不辞辛苦。

一些小鸟嘲笑它，不理解地问：森林里有那么多果实，不够吃吗？为什么还要储存？

凤凰说："以后你们就知道了。"

森林很久没下雨，由于长时间干旱。根本找不到吃的，鸟儿们慌了。

这时，凤凰打开山洞，把多年辛苦储存的干果和草籽分给大家，共渡难关。

旱灾过后，森林恢复了生机，鸟儿们自然不忘凤凰的救命之恩。为了感谢凤凰，鸟儿们都将自己身上最漂亮的羽毛拔下来，制成一件光彩夺目的百鸟衣送给凤凰，并推举它为"百鸟之王"。

从此，每年这一天，四面八方的鸟儿都会飞来向凤凰致谢，即"百鸟朝凤"。

沈荃把这个民间故事绘制成长卷，献给乾隆皇帝，表达感恩之心。

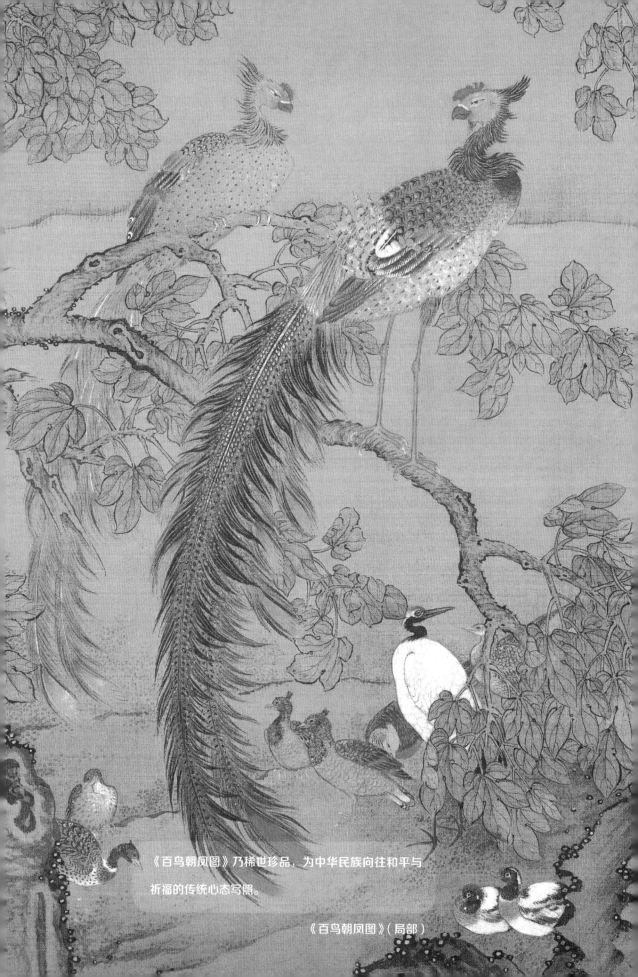

《百鸟朝凤图》乃稀世珍品，为中华民族向往和平与
祈福的传统心态写照。

《百鸟朝凤图》（局部）

海棠禽兔图

黑兔与山鹋的千年打望

【清】华嵒 作

卷轴，纸本，设色，纵135.2厘米，横52.8厘米

北京故宫博物院藏

嘿，小黑兔，出来一起玩？

哼，我才不上当呢！

嘻嘻，看你能躲到什么时候？

扬州画派的代表人物之一华嵒（yán）！

用他的画笔，

为我们了呈现了一个**充满张力**的画面，

你能续写下面的剧情吗？

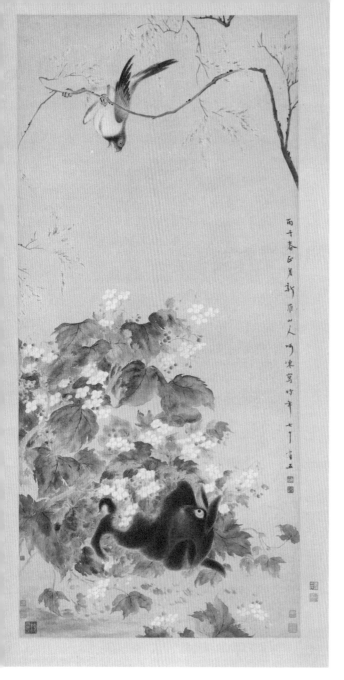

此图为立轴画，我们自上而下观赏。

我是倒转空翻小王子！

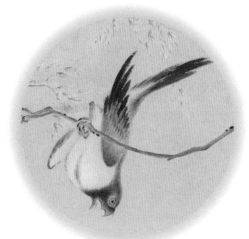

画面上部用枯笔描画的树枝上，停栖着一只山鹊，正虎视眈眈地准备袭击海棠花丛下的一只黑兔。山鹊倒挂着身体，轻盈又有张力，眼睛却充满野性地盯着黑兔；黑兔瑟瑟发抖地趴在花丛里，显得无助而柔弱，观者似乎能够感受到它的恐惧。

你已经倒挂了几百年了，不累吗？

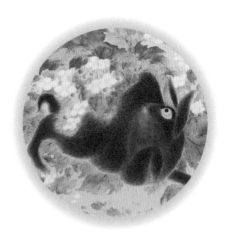

油润肥硕的海棠叶片，衬托着星星点点的粉红、白色海棠花，显得疏密有致，呈现出丰饶意趣的大自然。

画家一定是个大玩家，他正藏在不远处的某个地方，敏锐地捕捉到鸟与兔之间的瞬间神态变化，抿嘴一笑，用拟人化的方式描画出这生动有趣、富于联想的瞬间。

画家有话说

我 是华喦。

我是一个苦孩子，早年离家在造纸作坊当徒工。后来为了生计，只能做个民间匠人。

除了打工之外，我所有的时间几乎都在画画，以古代名家为师，在反复临古中找到了绘画的诀窍。最终，我的画让业内同行们刮目相看。

我最喜欢画花鸟，对于神奇的大自然充满了好奇。这不，我观察圈养的一只黑兔时，发现一只山鹊对这只黑兔也充满了好奇。于是，我悄悄地躲在一旁，只见它们紧张又好奇地对望着，不过等待多时也没什么动静，于是我就把看到的场景画了下来。

画画是一场好玩的游戏，我在作画时喜欢运用对比法，调动正反、欹直、高低、动静等反差因素，使得画面形象活泼，让画面更生动。我还尽可能地做到独树一帜、另辟蹊径。我的苦心孤诣和勤奋创作，使得作画水平渐入佳境，最终出落成有个人风格的花鸟画风，据说被你们取了个名字叫"新罗体"。

华喦《自画像》

从一个匠人自修成"家"，最终以卖画为生，我后来在扬州也小有名气，并被后人称为"扬州八怪"之一。你觉得，我"怪"吗？

藏在名画里的秘密

画家的绘画表现手段丰富多样，以"没骨法"描绘盛开的秋海棠，密而不乱，层次丰富；用细笔勾勒筋脉，顿挫有致，清晰可辨。

画家对水分巧妙自如的控制，使花叶色彩青翠，显得更为通透。花瓣以白粉点出，相互衬托，更显莹洁醒目。

画面有反差对比、融合之美

画家以工笔描绘花间的黑兔，以"没骨法"渲染海棠，一张一弛，一黑一白，松紧有度，使得工与写、黑与白之间形成多层次的强烈反差。

画面构图新颖，倒挂的鸟与伏地仰望的兔，上下对峙，形成呼应，布局考究，疏密有致。花叶密集之处有密不透风之感，留白之处有疏可走马之空间。

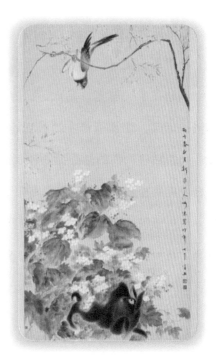

海棠花以胭脂及白粉点染，树叶用石青、石绿染色，其间又有微带白黄色的大叶，敷色活泼，浓丽湿润，丰富多变。

黑兔的墨色变化微妙而丰富，浓淡间表现出柔软疏松的毛皮质感，与树木花卉的暖色调形成对比，整幅画面洋溢着鸟语花香的初春动感氛围。

画里的故事——画家的绝笔之作

丙子春正月，自称"新罗山人"的华喦在春光明媚的户外徜徉，他虽然已经 75 岁了，但依然喜欢去大自然踏青。他喜欢花草林木，一切在春天中欣欣向荣的草木，都是他观察的对象。当他看到那些在春光中萌芽的绿树以及植物发达的根系，会不由得发出会心的微笑，同时自喻自己是个"飘蓬者"。

从家乡到他乡，从一个穷小子到"扬州八怪"之一，华喦越到晚年越有对于绘画专注的顽童脾性。

当他在春天的百草园中散步的时候，突然看到一只山鹊飞过，同时他听到草丛中有细细窣窣的声响，这引起了他的注意，他轻手轻脚地朝着山鹊飞去的枝头走去，屏住呼吸，凝神望去，居然看到一幅奇异的场景，瑟瑟发抖的黑兔藏在秋海棠下，山鹊倒挂在枝头，斜瞄着黑兔，随时要冲下来……

长期的绘画生涯，华喦练就了善观察、长默写的本领，把这瞬间的情态默记勾画下来，将这自然万象中不为人所发现的情趣，摄入脑海。回到书案前，他即刻挥笔画出。

这就是华喦在 75 岁时的封笔之作，不久，华喦离世。

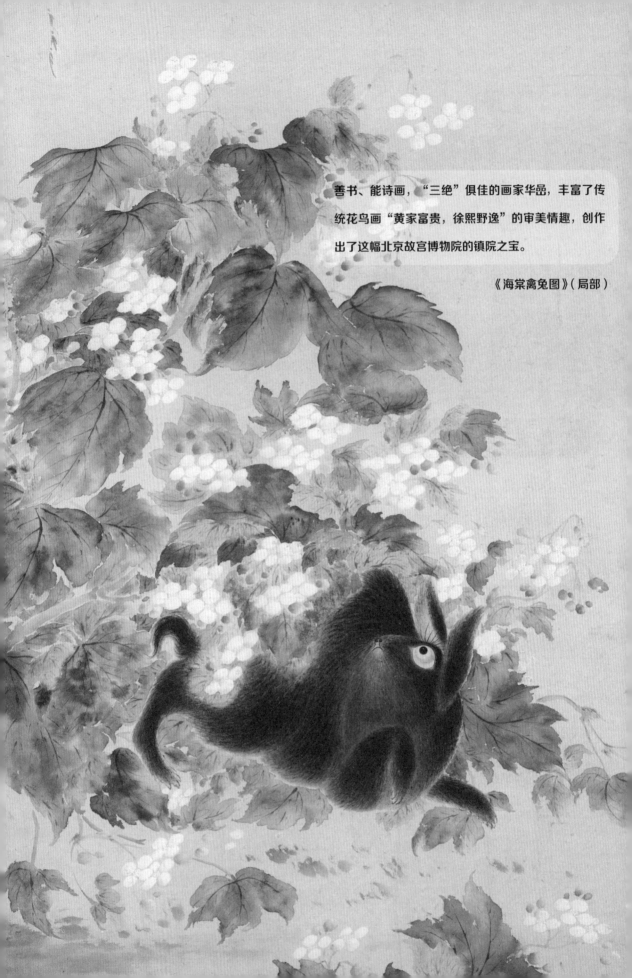

善书、能诗画，"三绝"俱佳的画家华嵒，丰富了传统花鸟画"黄家富贵，徐熙野逸"的审美情趣，创作出了这幅北京故宫博物院的镇院之宝。

《海棠禽兔图》(局部)

荷石水禽图

白眼的水鸭看小荷

【清】朱耷 作

纸本，水墨，纵114.4厘米，横38.5厘米

旅顺博物馆藏

当水鸭看到一株鲜嫩冒尖的小荷，

会有什么样的心情和举动？

大明皇室后裔朱耷（dā）借用**水鸭的白眼仁**，

打望世界，

这是他表情达意的象征符号。

花非花，鸟非鸟，

超越崇形和求神，

直达**追意**。

猜猜看，画中荷花和水鸭的寓意是什么？

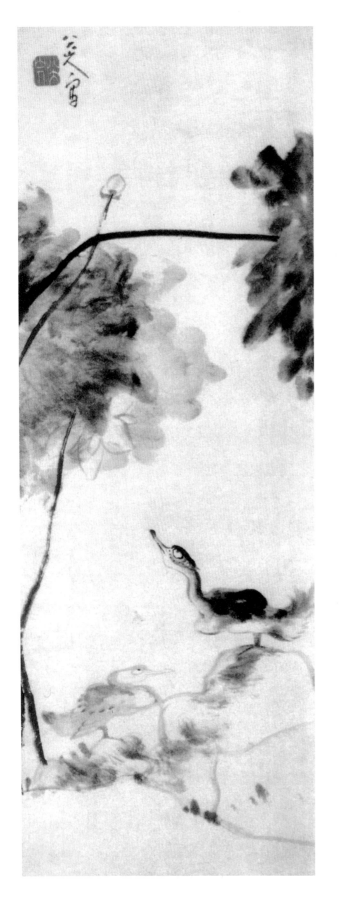

　　在这幅画中，几片肥厚丰润，形态各异的荷叶从不同角度在画面中伸展开来，或浓或淡，错落有致。

　　一枝"小荷才露尖尖角"，清新明丽的花苞从花叶丛中钻出，显出盎然的生机。

　　下方的顽石上，蹲着两只水鸭，一前一后，一高一低，一只伸长脖子翻着白眼望向天空，另一只缩着脖子与前鸭白眼相对。画面意境空宁，余味无穷。

　　此画上方款署"八大山人写"，押"八大山人"文印。"八大山人"是画家朱耷的号。

画家有话说

我是朱耷，是明太祖朱元璋第十六子朱权的九世孙。

自幼生长在宗室家庭，受父辈的艺术熏陶，我八岁能写诗，十一岁能画青绿山水，少时即能悬腕写米家小楷，长辈们都称我天赋极高。

如果没有意外，也许我可以逍遥一世做个皇族画家，但没有这个意外，也许我也不会成为让后世仰望的画之怪才，也不会在苦难屈辱中练就借景达意的画技，更不会用翻白眼的鱼鸟表达我的愤恨不屈。

我 19 岁时，大明灭亡。人生的变故来得凶猛，我躲进民间，藏入寺庙，遁入绘画无尽空灵的天地中。

心境的变化使得笔下的一切都发生了改变，我不再自欺欺人地涂抹花好月圆之景。我更喜欢用秃笔，勾画残枝、残荷、怪石、怪鸟、丑鱼……其中就包括这幅《荷石水禽图》。

朱耷《荷石聚禽图》

为了避世，我一生所用名号多达五十多个，包括你们最熟悉的"八大山人"。在画完一幅画署名时，我将"八大山人"两两连写，有人看成了"哭之"，也有人称为"笑之"。在他们的猜测中，我早已遁入空门，削发为僧，装聋作哑。

如果你们穿越时空来到清朝初年，也许还可以看见我，一身僧侣装扮，脸庞清癯，静坐蒲团。

此画为水墨大写意，构图别具一格，为"截枝式"的S形构图。形象怪异，不顾法度，似信笔狂涂。章法奇特，景物互相呼应，善用大疏、大密和线条的穿插，并留有大片空白供观者发挥想象，将画中物象引向画外，将画外物象引入画中，使得构图表现的境界扩大，充满张力。

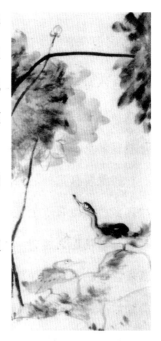

画家采用善用的破笔飞白之技法，将"湿笔"拿捏得恰到好处，看似草草描绘，却达到笔简意赅、神气完足的境界。

从画作的内涵及所传达的意趣，为典型的文人画，变形取神，以形写情，具有强烈的抒情性，表达了极强的个人情感色彩。

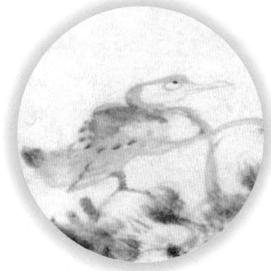

画家笔下的线条，刚柔相济，缓急并行，体现了其纯用减笔、笔简形具的运笔特点。

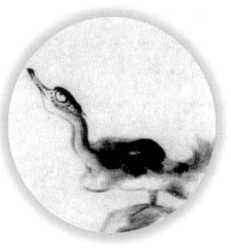

描绘水鸭身体时用缓笔，使羽毛有绒绒之感。

画苔石，则尽量控制用水，使人感觉画中苔藓阴湿，明暗可辨；画山石、苔点，大胆运用中锋，以表现物象的圆滑体积，有含蓄内敛的韵味。

画中两只水鸭的眼睛圆睁，黑而圆的眼珠倔强地顶在眼圈的上角，喷射出仇恨的火焰。一只水鸭蜷着身体收敛羽翅、引而不发，另一只水鸭伸着脖子向上望、白眼向天。

它们似乎饿得只剩下了骨头，眼神中却有一种坚忍不拔之气，冷气逼人，有惊心动魄之感。以"白眼向人"样态，运用拟人化手法，反映了画家不肯向现实妥协和不甘屈辱的心情。

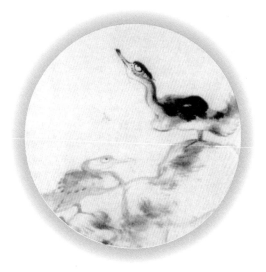

画里的故事——"翻白眼"的典故

在看朱耷的画时会发现一个奇怪的现象：他笔下的鸟和鱼的眼睛都画得特别大，且都是白眼朝天，显得有些古怪。这是什么原因呢？

据说这源自于朱耷欣赏的魏晋诗人、"竹林七贤"之一的阮籍，他对自己看不起的人总是翻着白眼与之说话，遇到看得起的人，才会把黑眼珠翻下来（"垂青"一词即由此而来）。

由于命运多舛，朱耷通过绘画传递着个人的情感和思想，将画中多数的鱼和鸟都画成"白眼向天"，寓意着世上很少有他看得上的人。同时，表达了他对世态人情的嘲讽，及对自己人格精神的写照。

锦春图

意大利画师的中国情结

【清】郎世宁 作

立轴，绢本设色，横68.6厘米，纵121.6厘米

台北故宫博物院藏

一份来自三百多年前的**祝寿贺礼**，

一笔一画，均在展现吉祥寓意。

中国画常见的**锦鸡花石**，

被一个外国画师

在绢纸上采用**中西结合**的技法，

展现出大吉大利、锦上添花之意。

"耶稣会士"与宫廷"画画人"郎世宁，

清朝三朝皇帝的御用画师，

他的身份和画作皆是传奇。

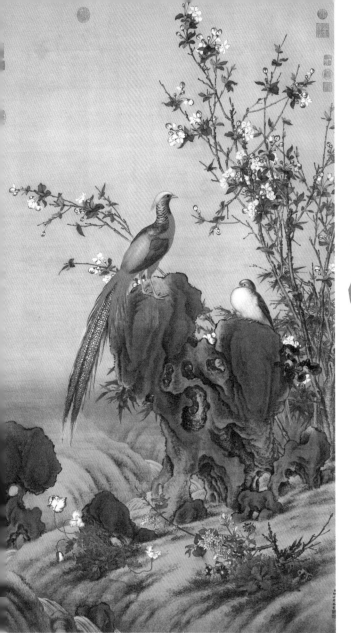

这幅画将两只富有吉祥寓意的锦鸡置于花卉奇石景致中，悠闲自得之态传达着吉祥之气。

我要看看，谁没有来送贺礼？

那有只鸟一直盯着我们！

左边的雄锦鸡羽毛鲜艳，尽显富贵，头顶金冠，颈部为橙黄色，背部为金绿色，背部上方还有些虎斑状横向花纹，腹部为朱红色，长尾从巨石上垂下，显现出不凡的气势和翩翩风度。雌锦鸡圆鼓鼓地静卧在对面的石头上凝视着雄锦鸡。

这花分明带着梵高和徐熙的味道。

几株山桃花错落有致地成为生动的背景。画面底部的山石根基和小花构成吉祥寓意。坡草葱茏，溪流潺潺。

这幅处处洋溢着吉祥寓意的画，主题图案为"花石锦鸡"，寓意着前程似锦、锦上添花，而"鸡"与"吉"谐音，呈现中国独特的文化现象："大吉大利"之意溢于画面。

画上的印章充分显示了皇帝们对于郎世宁画作的喜爱。

三希堂精鉴玺　　乾隆御览之宝　　乾隆鉴赏

宜子孙　　石渠宝笈　　嘉庆御览之宝

御书房鉴藏宝　　石渠定鉴　　宝笈重编

我是郎世宁。

如果你在画像中看到我，一定会感到奇怪，为什么一个金发碧眼的外国人却穿戴清朝三品官服顶戴？

其实我是意大利米兰人，一个传教士。从小我就立志要成为一名画家。

郎世宁《乾隆皇帝射猎图》

27岁时，我登上中国这片热土，从此就再也没有回过家乡。为了在中国传播"天主福音"，我特地起了有吉祥寓意的中国名字——郎世宁。

我以为只要中国皇帝能够欣赏我的绘画，我就可以随心所欲地在中国传教了。但残酷的现实是，我作为有特殊才能的外国人可以留在如意阁当宫廷画师，但不能传教。

而且，康熙皇帝对我的油画并不是很欣赏，他坦言无法接受西画中的写实，希望我能改变画风，学习中国画。

我用三年时间掌握了几乎所有中国画技巧，对宫廷绘画中的不成文规矩也了然于心，还发明了用毛笔在纸绢上以中西合璧的方式作画。这种风格得到皇帝的喜欢，尤其是雍正皇帝。我为他绘制了不同时期的肖像画，还用画笔记录了当时朝廷的各种政治或节庆活动。

我在紫禁城为三代皇帝服务了51年，见证了大清王朝"康乾盛世"的富足强盛与偏狭。

在乾隆皇帝过寿诞之际，我用精心绘制的《锦鸡图》作为贺礼。喜爱书画的乾隆皇帝热衷于在他喜欢的字画上题字盖章，他欣然在我的画上盖上了"太上皇帝之宝"的印章，表示了对我努力入乡随俗的认可。

这幅画将两只富有吉祥寓意的锦鸡置于花卉奇石景致中，悠闲自得之态传达着吉祥之气。

锦鸡用西画法处理造型，形象逼真。设色浓艳鲜丽，采用红与绿、蓝与橙、黄与紫的色彩补色关系原理，非常具有视觉冲击力，尽显一派吉祥华贵之相。

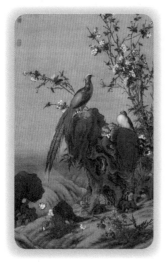

湖石坡草的笔墨则是旧院体画风

在这只锦鸡的翎羽间可以看得出画家的写实功力，细致入微，清晰逼真，如同照相机一般。

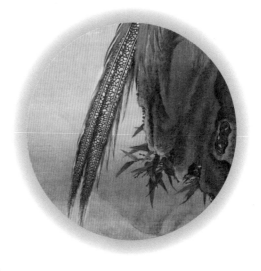

画家郎世宁在进入中国前学到的西方绘画特点是写实、写生、忠于自然、忠于光源、忠于黄金分割、忠于人体解剖，力求再现生活。

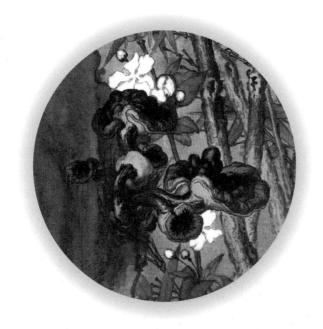

虽然皇帝不喜欢阴影，但是没有阴影怎能衬托阳光下美丽的花朵？

画里的故事——锦上添花的贺礼

乾隆皇帝即将过寿诞，一般在小半年前就开始做筹备，大家都在想尽办法讨好皇帝。最让清代宫廷画家郎世宁犯愁的是，该给这位皇帝画些什么让他开心呢？

郎世宁从意大利米兰来到中国做传教士，却因有绘画才能被留在宫廷作了御用画师，并入乡随俗地发明了中西方结合的画法，这种画法使得造型更加立体，形象更为分明，并得到了乾隆皇帝的赏识。

郎世宁在御花园写生，恰好看到头顶金冠、身披五行富贵色的锦鸡，那高贵气势与不凡之姿引起了郎世宁的注意。锦鸡为祥瑞之鸟，画面中应有精美的太湖石，与锦鸡可以构成"花石锦鸡"的主题。

这样一份锦上添花的贺礼，自然赢得了乾隆皇帝的青睐。

中国画术语

手卷

中国画装裱中横幅的一种体式，只能握在手中顺序展开欣赏而不能悬挂的横幅书画，长幅的也叫长卷，是明清以来常见的横幅书画装裱格式，主要由"天头""引首""画心""尾纸"等四部分组成。

黄家富贵

"黄家富贵"是中国画流派之一，为五代花鸟画派的一支，代表画家黄筌。多描绘宫廷苑囿中的珍禽奇花，用笔凝练，勾勒精巧，造型准确，用色艳丽，满足了帝王贵族的好奇心与热衷富贵的心理需求。

双勾填彩法

双勾填彩法是用线条勾描物象后再填色的画法。黄筌是双钩填彩法的代表画家，其线条纤细，赋色艳丽。徐熙也擅用双钩填彩法，较注重线条的趣味及墨韵。后世的花鸟画家，用笔多取徐熙，用色取黄筌，并兼取两家的神似逸韵。

徐熙野逸

徐熙野逸，简称徐派，是中国画流派之一，代表画家徐熙。由于徐熙一直过着闲散自由的生活，且以"高雅"自居，作画取材自然不同于宫廷画家有所局限，作品多反映文人雅士爱自然的恬淡心态。落墨为格，杂彩副之，迹与色不相隐映。

骨法用笔

此为古代南齐谢赫的画论《古画品录》六法（气韵生动、骨法用笔、应物象形、随类赋彩、经营位置、传移摹写）之一。用笔的艺术性，包含笔力、力感、结构表现等，目的是塑造出含有"气韵"的人物造型，既能向观赏者呈现绘画对象的"形"，也可以传递作品的"神"。

瘦金体

瘦金体是宋徽宗赵佶所创的一种字体，运笔灵动快捷，笔迹瘦劲，至瘦而不失其肉，其大字尤可见风姿绰约处。"瘦金体"与其工笔花鸟画的用笔方法契合，细瘦如筋的长笔画，在首尾处加重提按顿挫，再取黄庭坚中宫紧结四面伸展的结构之法，颇有瘦劲奇崛之妙。

"借地为雪"法

"借地为雪"法是雪景山水画造境中常用的笔墨语言之一，是留白画法的一种，古人"画雪"，实则为"留雪"，以深色的林木、天空、川流和点景，来衬托出皑皑的白雪。

落墨法

落墨法是徐熙独创的绘画技法，所谓"落墨法"是把枝、叶、蕊、萼的正反凹凸，先用墨笔连勾带染的全部描绘，然后在某些部分略加色彩。落墨法主要用以表现树叶。画时先用墨笔点垛，然后笔蘸色把墨笔不足处补足，用墨用色均需饱满。这种画法的妙处在于：色墨的相互衔接和呼应能使表现的对象丰富、生动。

撕毛法

在一些传统国画工笔画中，动物的毛发都是一个笔头一笔笔耐心画出来的，毛显得就十分硬挺。而现实中很多动物比如猫是很可爱的，需要画出毛茸茸柔软的质感。把笔锋压扁成排笔形状蘸墨，水分不要过多，从头至尾，用撕的动作画，就是"撕毛法"。

留白

留白是中国作品创作中常用的一种手法，极具中国美学特征。"留白"一词指书画艺术创作中有意留下相应的空白，留有想象的空间。

东方文化讲究含蓄，"留白"正是水墨画的含蓄妙法之一，"留白"不仅表现在布局的留白，还体现在意境的"留白"。

没骨法

没骨法是直接用彩色作画，不用墨笔立骨的技法。分为山水没骨和花鸟没骨两种，相传由南朝张僧繇创始，而没骨花鸟传为北宋徐崇嗣所创，实应真正始于清代画家恽寿平。

这种画法打破了前代习用的"勾花点叶"法，以彩笔取代墨笔，直接挥抒，从而产生了一种全新的风格。

高染法

高染法是一种传统工笔人物画的着染方法，主要晕染物象形体的高处或凸起处。是把平面的线描按其结构、纹理回用色或墨笔渲染出一定的层次的方法，也称为"凸染"。

小青绿

"青绿"是指中国画颜料中的石青和石绿。用这种颜料作为主色的山水画，称作"青绿山水"，分为大青绿和小青绿两类。"大青绿"多勾勒，皴笔少，着色浓重；"小青绿"是在水墨淡彩浅绛的基础上薄施石绿、石青二色。

藏 在 名 画 里 的

中国艺术

—花鸟画—

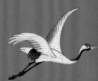

解读名画中的

绘画、书法、诗歌、历史、地理、建筑

解构千年前的万物生灵

壮美山河与风土人情

·精选国宝级藏品·

开启孩子的艺术启蒙

彩虹糖童书馆
Rainbow Candy Kids' Book House

全案策划：杨丽丽

责任编辑：王建兰

执行编辑：秦锦霞

封面设计：环境装帧设计
Mobile:13893001197

上架建议：少儿艺术

ISBN 978-7-5165-3507-3

9 787516 535073 >

定价：200.00元（全5册）

藏在名画里的

中国艺术

一 风俗画 一

画作背景　　画家生平

画中细节　　技法讲解

毕然 ◎ 著

黄跨东晋到晚清的40位名家的传世之作

航空工业出版社